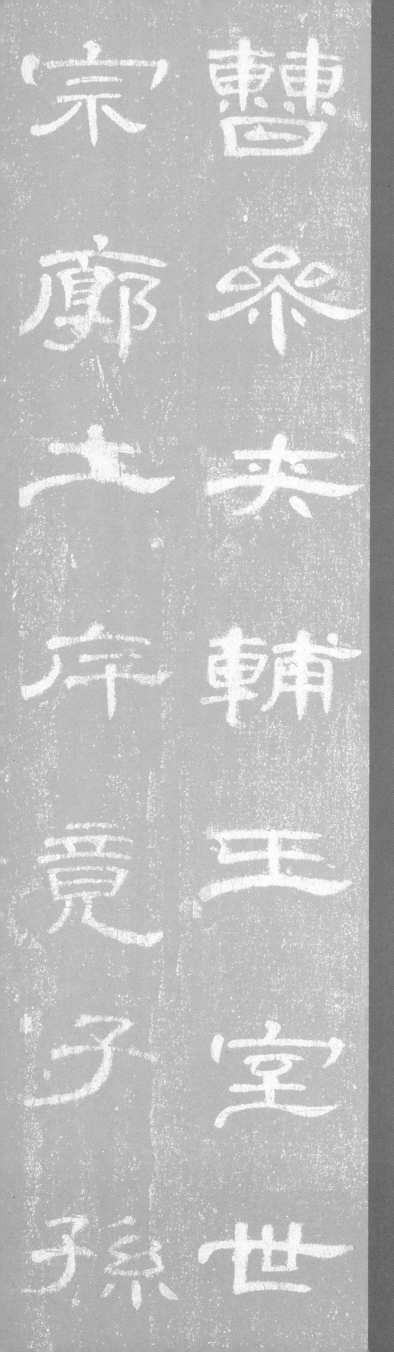

中國歷代經典碑帖

隸書系列

曹全碑

◎ 陳振濂　主編

中原出版傳媒集團
中原傳媒股份公司
河南美術出版社
·鄭州·

圖書在版編目（CIP）數據

曹全碑 / 陳振濂主編. — 鄭州：河南美術出版社, 2021.12
（中國歷代經典碑帖・隸書系列）
ISBN 978-7-5401-5679-4

Ⅰ. ①曹… Ⅱ. ①陳… Ⅲ. ①隸書–碑帖–中國–東漢時代
Ⅳ. ①J292.22

中國版本圖書館CIP數據核字（2021）第258367號

中國歷代經典碑帖・隸書系列

曹全碑

主編　陳振濂

出 版 人　李　勇
責任編輯　白立獻　梁德水
責任校對　裴陽月
裝幀設計　陳　寧
製　　作　張國友
出版發行　河南美術出版社
　　　　　地　　　址　鄭州市鄭東新區祥盛街27號
　　　　　郵政編碼　450016
　　　　　電　　　話　（0371）65788152
印　　刷　河南新華印刷集團有限公司
開　　本　787mm×1092mm　1/8
印　　張　5.5
字　　數　69千字
版　　次　2021年12月第1版
印　　次　2022年2月第1次印刷
書　　號　ISBN 978-7-5401-5679-4
定　　價　48.00圓

出版説明

爲了弘揚中國傳統文化，傳播書法藝術，普及書法美育，我們策劃編輯了這套《中國歷代經典碑帖系列》叢書。此套叢書是根據廣大書法愛好者的需求而編寫的，其特點有以下幾個方面：一是所選範本均是我國歷代傳承有緒的經典碑帖；二是碑帖涵蓋了篆書、隸書、楷書、行書、草書不同的書體，適合不同層次、不同愛好的讀者群體之需；三是開本大，適合臨摹與學習，是理想的臨習範本；四是墨迹本均爲高清圖片，拓本精選初拓本或完整拓本，給讀者以較好的視覺感受和審美體驗。

本套圖書使用繁體字排版。由于時間不同，古今用字會有變化，故在碑帖釋文中，我們采取照録的方法釋讀文字，因此會出現繁體字、异體字以及碑别字等現象。望讀者明辨，謹作説明。

本册爲《中國歷代經典碑帖·隸書系列》中的《曹全碑》。《曹全碑》全稱《漢郃陽令曹全碑》，因曹全字景完，所以又名《曹景完碑》。《曹全碑》是爲郃陽令曹全紀功頌德而立的功德碑。東漢靈帝中平二年（185）十月立。碑高253厘米，寬123厘米。此碑于明萬曆初在郃陽（今屬陝西合陽）出土，後于明末在流傳的過程中斷裂，現藏于西安碑林。作爲秀美飄逸一路的代表作品，《曹全碑》也是隸書完全成熟期的代表作品之一，具有很高的書法藝術價值。歷代書家都十分推崇。清學者萬經稱其『秀美飛動，不束縛，不馳驟，洵神品也』。朱履真認爲：『瀟散自適，别具風格，非後人所能仿佛于萬一。此蓋漢人真面目，壁坼、屋漏，盡在是矣。』《曹全碑》結字大小均衡，體態扁平舒展，空間布白匀稱，上緊下鬆，多取横勢，平正工穩中寓險峻之勢。從章法上看，《曹全碑》横成行，竪成列，疏密有致，氣息暢達。綫條爽健流暢，藏鋒起筆，中鋒運筆，筆鋒觸紙輕而快捷，既保留了隸書標志性的蠶頭雁尾，又富于變化，能做到方向、節奏、力量的和諧統一。

隨着書法的普及，越來越多的隸書初學者喜歡從《曹全碑》入手，尤其是審美偏向秀美典雅一路的愛好者，更是對它贊譽有加。相信本書的出版，對書法愛好者學習和欣賞《曹全碑》是一個很好的範本。

君諱全，字景完，敦煌效穀人也。其先蓋周之胄，武王秉乾之機，翦伐殷商，既定爾勳，福祿攸同，封弟叔振鐸于曹國，因氏焉。秦漢之際，曹參夾輔王室，世宗廓土斥竟，子孫遷于雍州之郊，分止右扶風，或在安定，或處武都，或居隴西，或家敦煌。枝分葉布，所在為雄。

君高祖父敏，舉孝廉，武威長史，巴郡朐忍令，張掖居延都尉。曾祖父述，孝廉，謁者，金城長史，夏陽令，蜀郡西部都尉。祖父鳳，孝廉，張掖屬國都尉丞，右扶風隃糜侯相，金城西部都尉，北地太守。父琫，少貫名州郡，不幸早世，是以位不副德。

君童齔好學，甄極瑟緯，無文不綜。賢孝之性，根生於心，收養季祖母，供事繼母，先意承志，存亡之敬，禮無遺闕，是以鄉人為之諺曰：重親致歡曹景完。易世載德，不隕其名。

及其從政，清擬夷齊，直慕史魚，歷郡右職，上計掾史，仍辟涼州，常為治中、別駕，紀綱萬里，朱紫不謬，出典諸郡，彈枉糾邪，貪暴洗心，同僚服德，遠近憚威。建寧二年，舉孝廉，除郎中，拜西域戊部司馬。時疏勒國王和德，弒父篡位，不供職貢。君興師征討，有兵不血刃之威，和德面縛歸死。還師振旅，諸國禮遺，且二百萬，悉以薄官。

遷右扶風槐里令，遭同產弟憂，棄官。續遇禁網，潛隱家巷七年。光和六年，復舉孝廉。七年三月，除郎中，拜酒泉祿福長。訞賊張角，起兵幽冀，兗豫荊楊，同時並動，而縣民郭家等，復造逆亂，燔燒城寺，萬民騷擾，人褱不安，三郡告急，羽檄仍至。於是君襃斂煔藥，畢愈痍偒，德音卲聞。收合餘燼，芟夷殘迸，絕其本根，遂訪故老商量，儁艾王敞、王畢等，恤民之要，存慰高年，撫育鰥寡，以家錢糴米粟，賜癢者。

又禭尞棺槨，肂藏之具，開南寺門，承望華嶽，芟治場院，繕故市道，東西南北，各有條貫。興造城郭，是後舊姓及□□為之謠。門下掾王敞、錄事掾王畢、主簿王歷、戶曹掾秦尚、功曹史王顓等，嘉慕奚斯，考甫之美，乃共刊石紀功，其辭曰：

懿明后德義章，貢王庭，征鬼方，威布烈，安殊荒，還師旅，臨槐里，感孔懷，赴喪紀，嗟逢時，理殘圯，程寅等，襃�524（略）。

中平二年十月丙辰造

《曹全碑》碑陽

二

《曹全碑》碑陽

君諱全字景完敦煌效穀人也其先盖周之胄武王秉乾之機翦伐殷商既宅爾勳福祚收同封弟叔振鐸于蟞國因

氏焉秦漢之際曹參夾輔王室世宗廓土斥竟子孫遷于雍州之郊分止右扶風或在安定或處武都或居隴西或家

敦煌枝分葉布所在爲雄君高祖父敏舉孝廉武威長史巴郡胸忍令張掖居延都尉曾祖父述孝廉謁者金城長史

夏陽令蜀郡西部都尉祖父鳳孝廉張掖屬國都尉丞右扶風隃麋侯相金城西部都尉北地大守父琫少貫名郡

不幸早世是叱位不副德君童齔好學甄極毖緯無文不綜孝之性根生於心收養季祖母供事繼母先意承志存

亡之敬禮無遺闕是叱鄉人爲之謠曰重親致歡蟞景完易世載德不隕其名及其從政清擬夷齊直慕史魚歷郡右

職上計掾史仍辟涼州常爲治中別駕紀綱萬里朱紫不謬出典諸郡彈枉糾邪貪暴洗心同僚服德遠近憚威建寧

二季舉孝廉除郎中拜西域戊部司馬時疏勒國王和德弑父簒位不供職貢君興陣征討有尭膿之仁分醪之惠攻

城野戰謀若涌泉威牟諸賁和德面縛歸死還陣振旅諸國禮遺且二百萬悉叱薄官遷右扶風槐里令遭同產弟憂

棄官續遇禁冈潛隱家巷七季光和六季復舉孝廉七季三月除郎中拜酒泉祿福長妖賊張角起兵幽冀豫荆楊

同時竝動而縣民郭家等復造逆亂燔燒城寺萬民騷擾人襄不安三郡告急羽檄仍至于時聖主諮諏羣僚咸曰君

哉轉拜郃陽令收合餘燼芟夷殘迸絕其本根遂訪故老商量儁艾王敞王畢等恤民之要存慰高季撫育鰥寡叱家

錢糴米粟賜痒盲大女桃斐等合七首藥神明膏親至離亭部吏王宰程橫等賦與有疾者咸蒙瘳悆惠政之流甚於

置郵百姓繦負反者如雲戢治廧屋市肆列陳風雨時節歲獲豐季農夫織婦百工戴恩縣前以河平元季遭白茅谷

水災害退於戌亥之閒興造城郭是後舊姓及脩身之士官位不登君乃閔縉紳之徒不濟開南寺門承望華嶽鄉明

而治庶使學者李儒欒規程寅等各獲人爵之報聽事官舍廷曹廊閤升降揖讓朝覲之階費不出民役不干時

門下掾王敞錄事掾王畢主簿王歷戶曹掾秦尚功曹史王顓等嘉慕奚斯考甫之美乃共刊石紀功其辭曰

懿明后德義章貢王庭征鬼方威布烈安殊荒還陣旅臨槐里感孔懷赴喪紀嗟逆賊燔城市特受命理殘圮芟不臣

寧黔首繕官寺開南門闕嶷峨望華山鄉明治惠沾渥吏樂政民給足君高升極鼎足

中平二年十月丙辰造

三

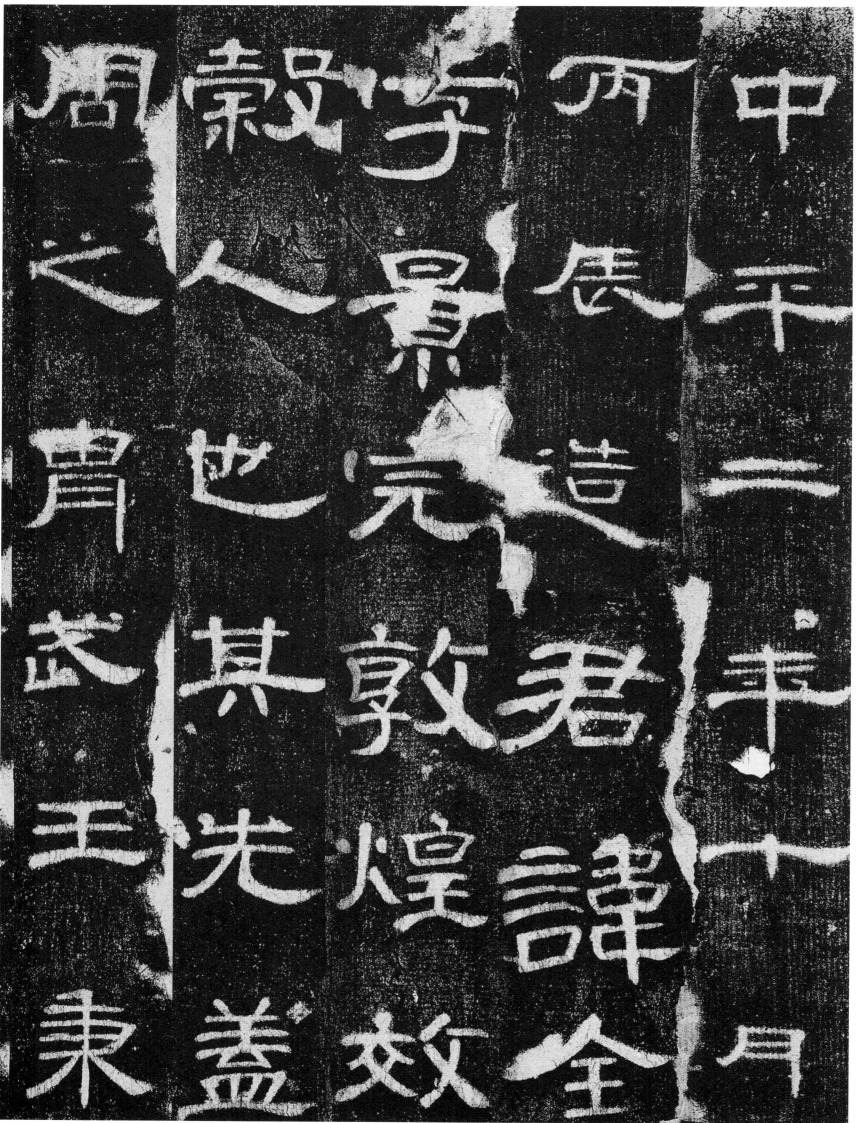

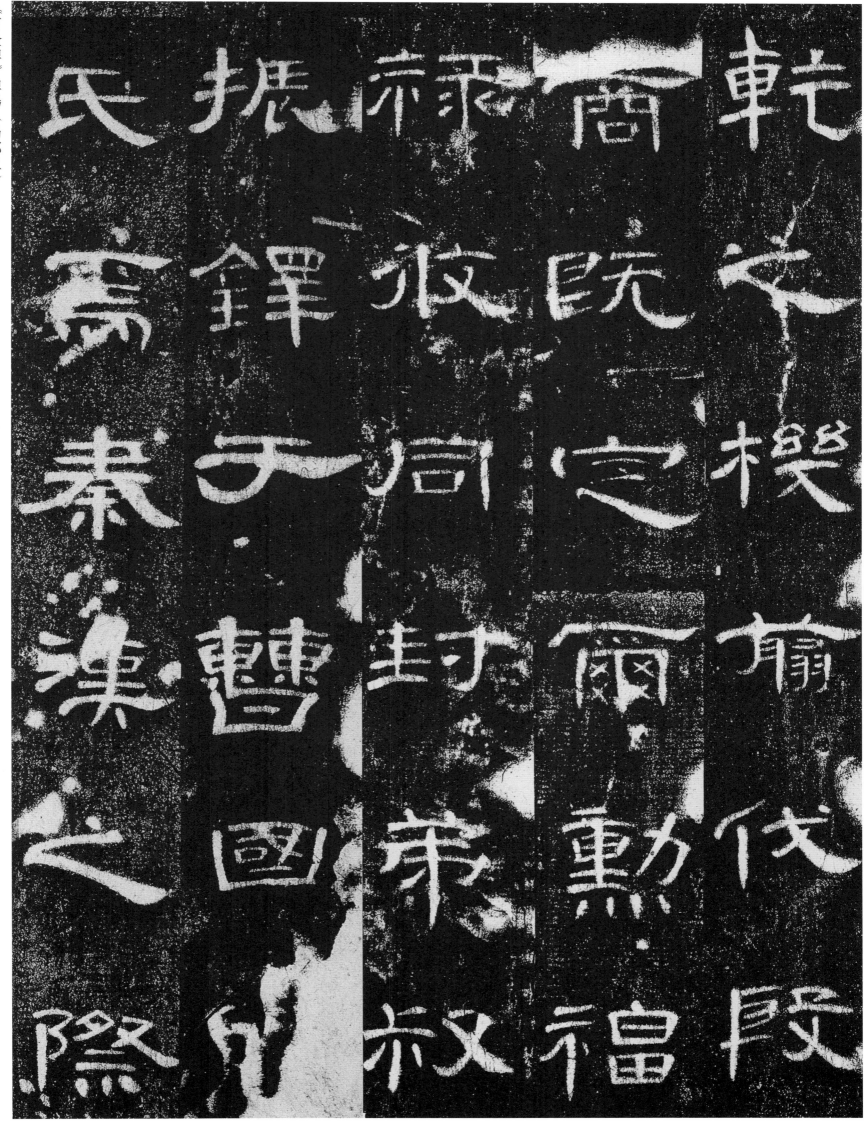

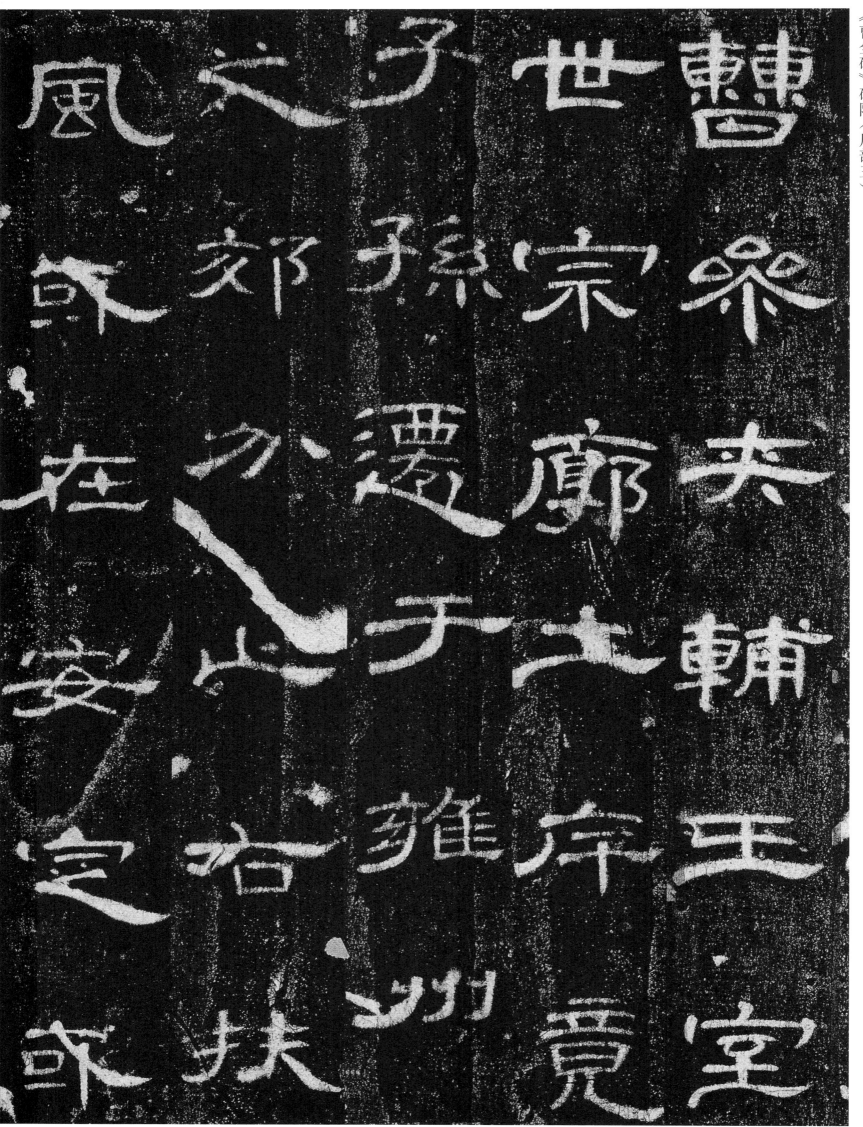

都　李　部　夏　霙

尉　廉　者　陽　益

丞　張　尉　谷　都

右　扶　祖　蜀　咸

扶　屬　又　郡　居

風　國　鳳　西　隴

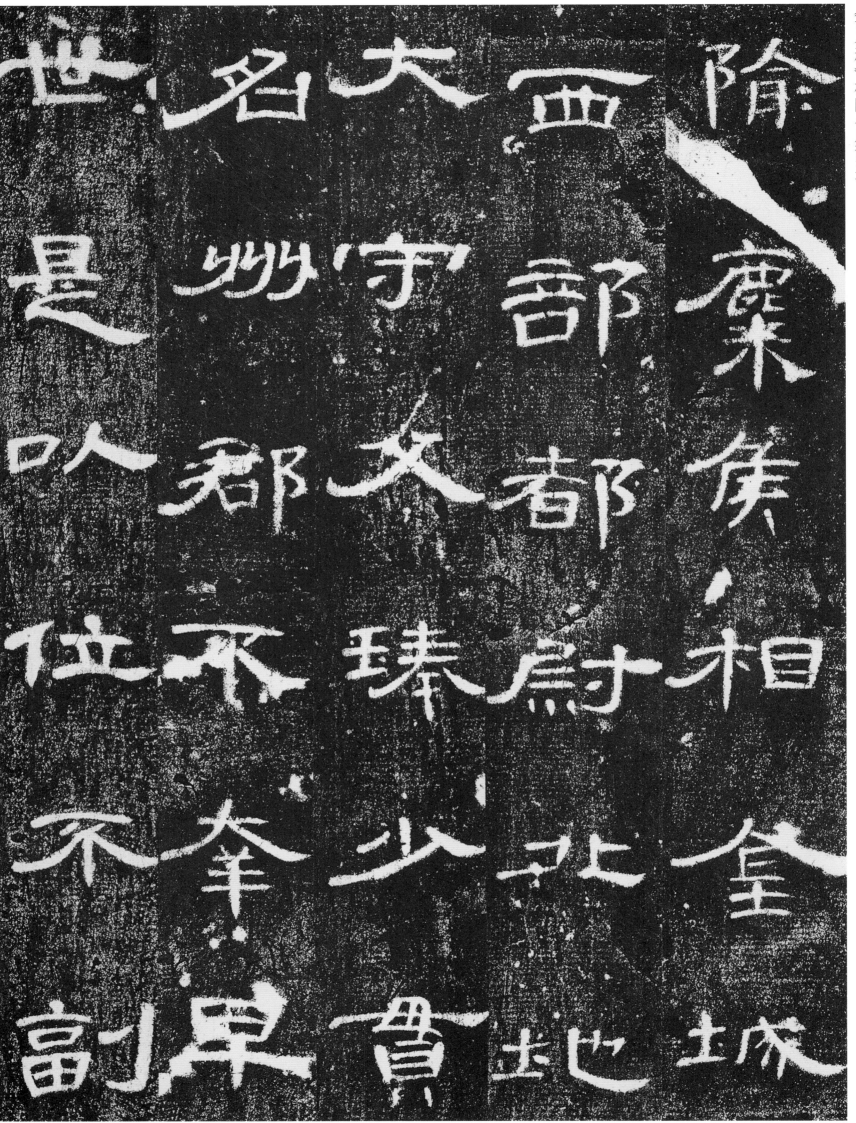

德君重幽好學

甄極炎緯無文

不綜賢孝之性

桓生今心攸養

李祖母供事繼

母先意承志字
亡之敬禮無遺
闕良以鄉人為
之誄曰重親致
歡罍景完易世

掾史仍辟涼州

庭郡右職計

夷齊宣秉史魚

及其從政靖擬

軍德不隕亮名

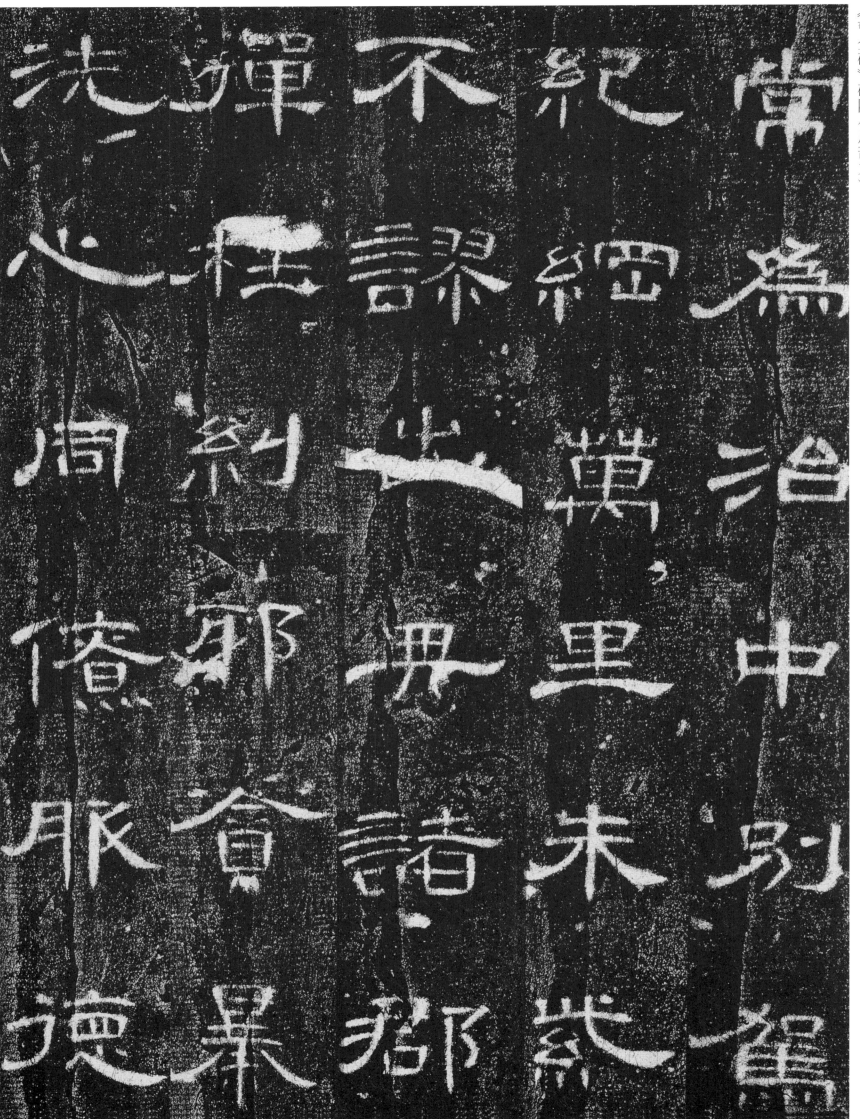

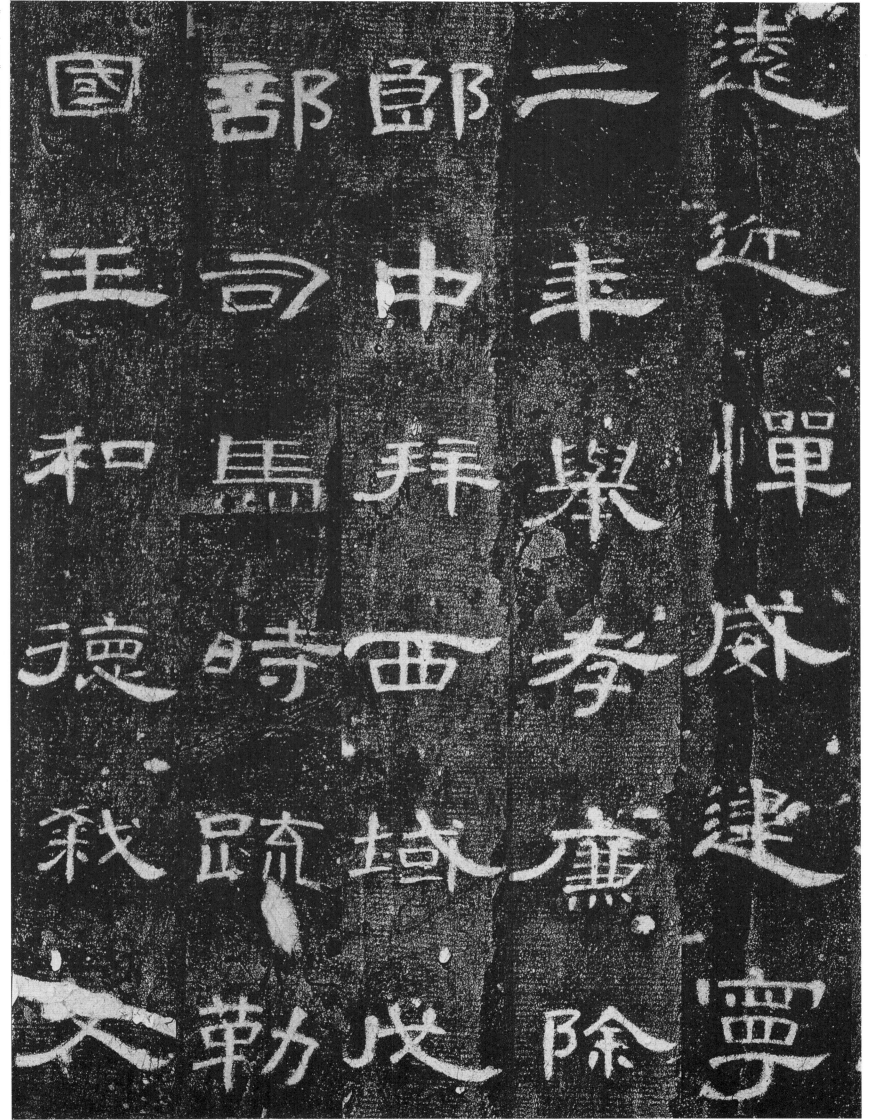

遠近

單惲威建寧

一丰舉孝廉除

郎中拜西域戊

郡司馬時疏勒

部王和德

國王敦

暮位不供戳賓
君興師永討有
宛腰之仁小酉
之惠攻球墅戰
謀若涌泉虔干

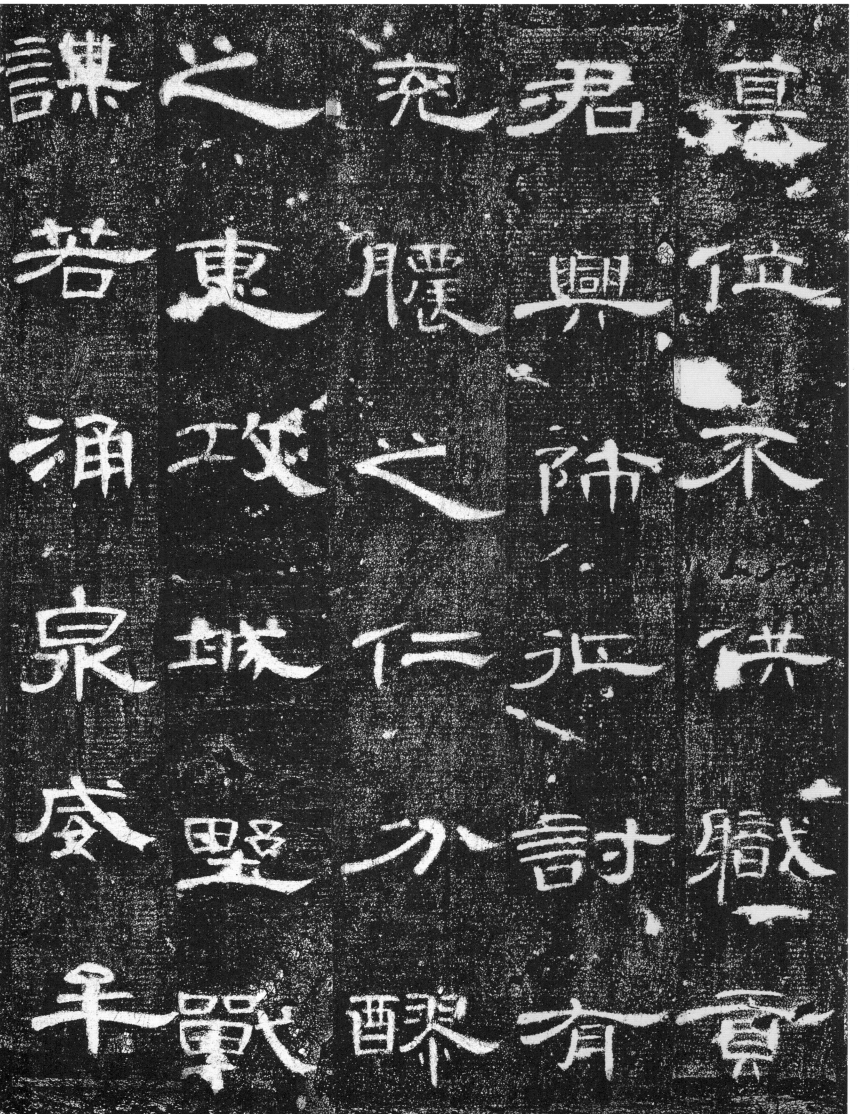

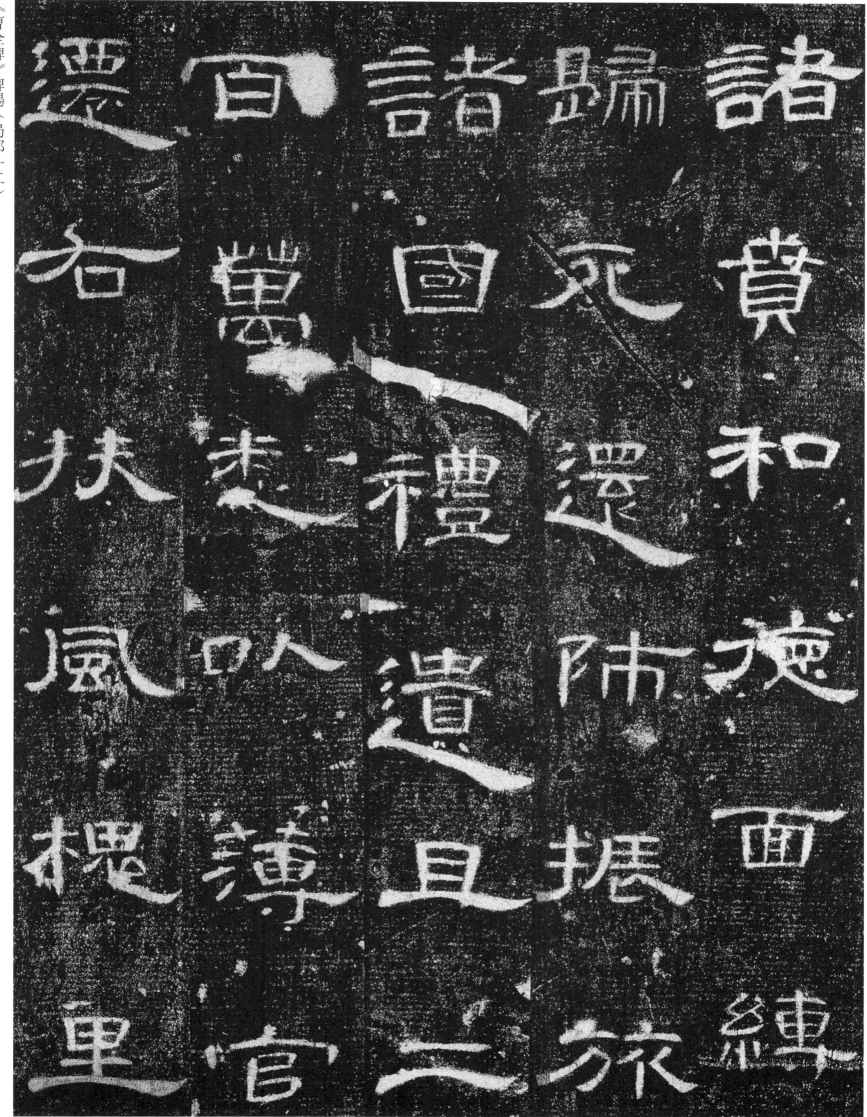

諸　歸　諸　官　還
賁　死　圖　惷　右
和　還　禮　悲　扶
施　陌　遺　吹　嵐
面　摅　且　薄　椴
練　旅　三　官　里

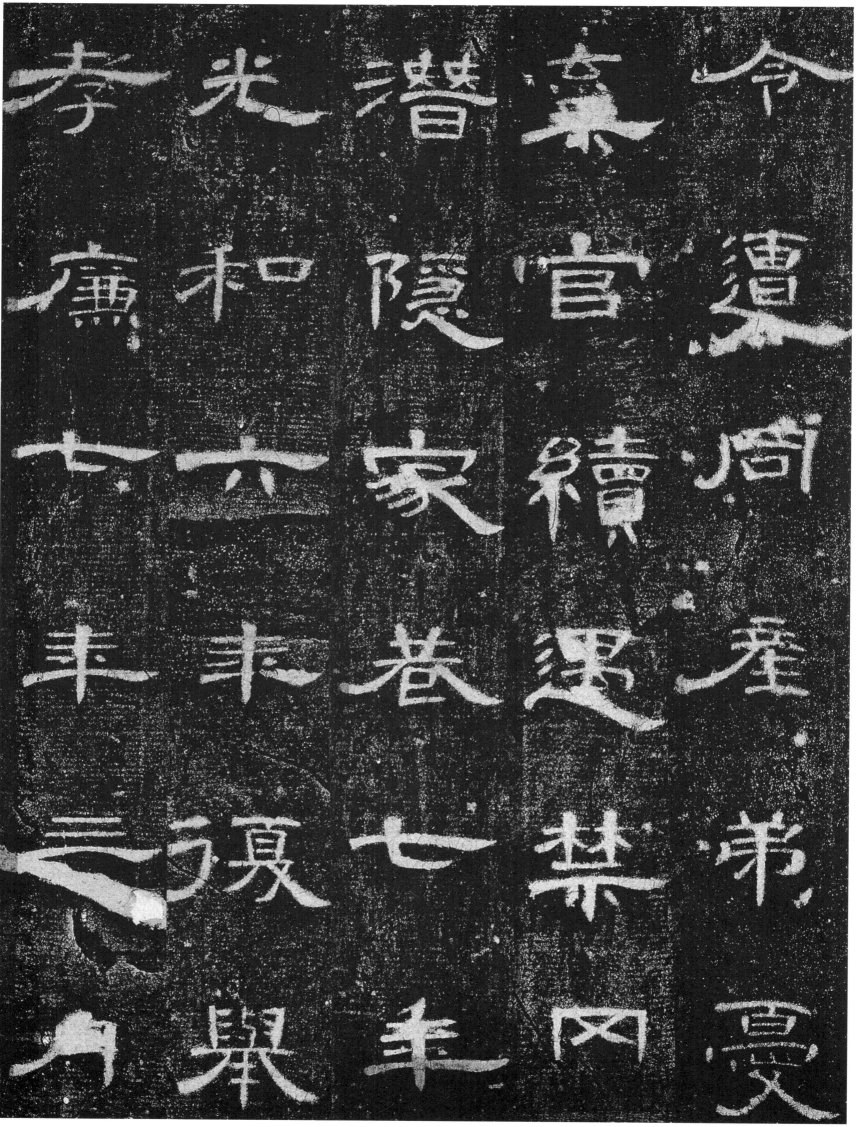

令遷宕潛光孝

遷棄官隱和廉

周官續家六十

痍續巷□

產遇七夏□

弟還卅舉□

□禁□

□□

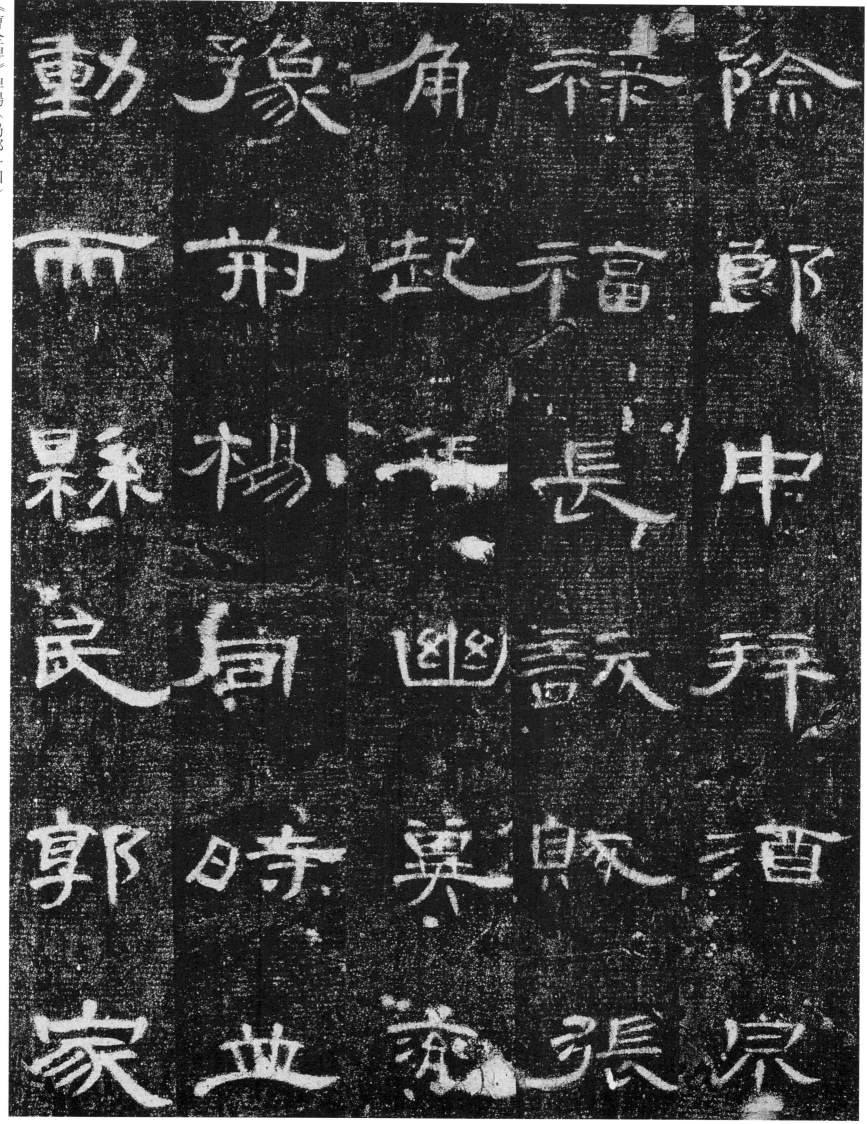

動 豫 角 祿 陰

而 荆 起 福 郎

縣 楊 長 中

民 尚 幽 訟 拜

郭 暤 奧 賊 酒

家 並 流 張 宗

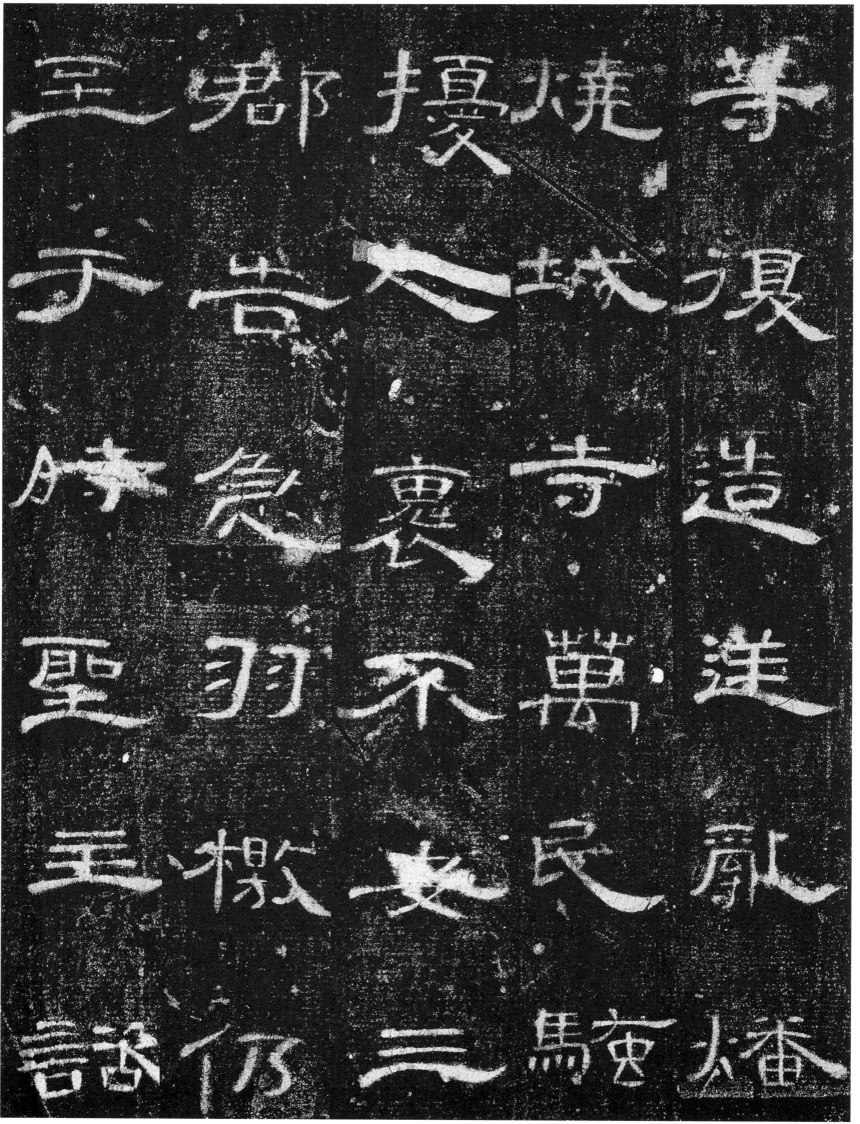

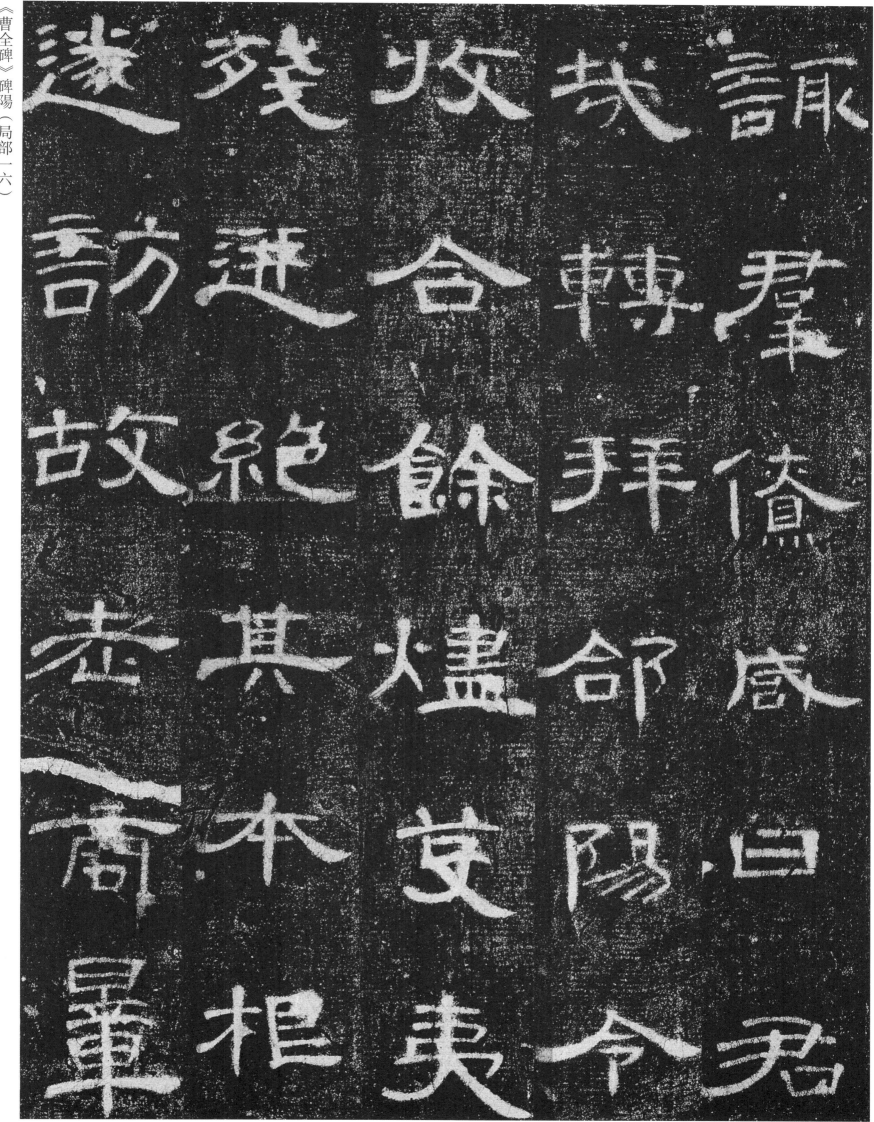

Column 1 (rightmost): 詠歌羣僑咸曰君
Column 2: 收轉拜郃陽令夷
Column 3: 收郃餘燼安夷
Column 4: 遂延絕其本根
Column 5: 遂訪故坒商量

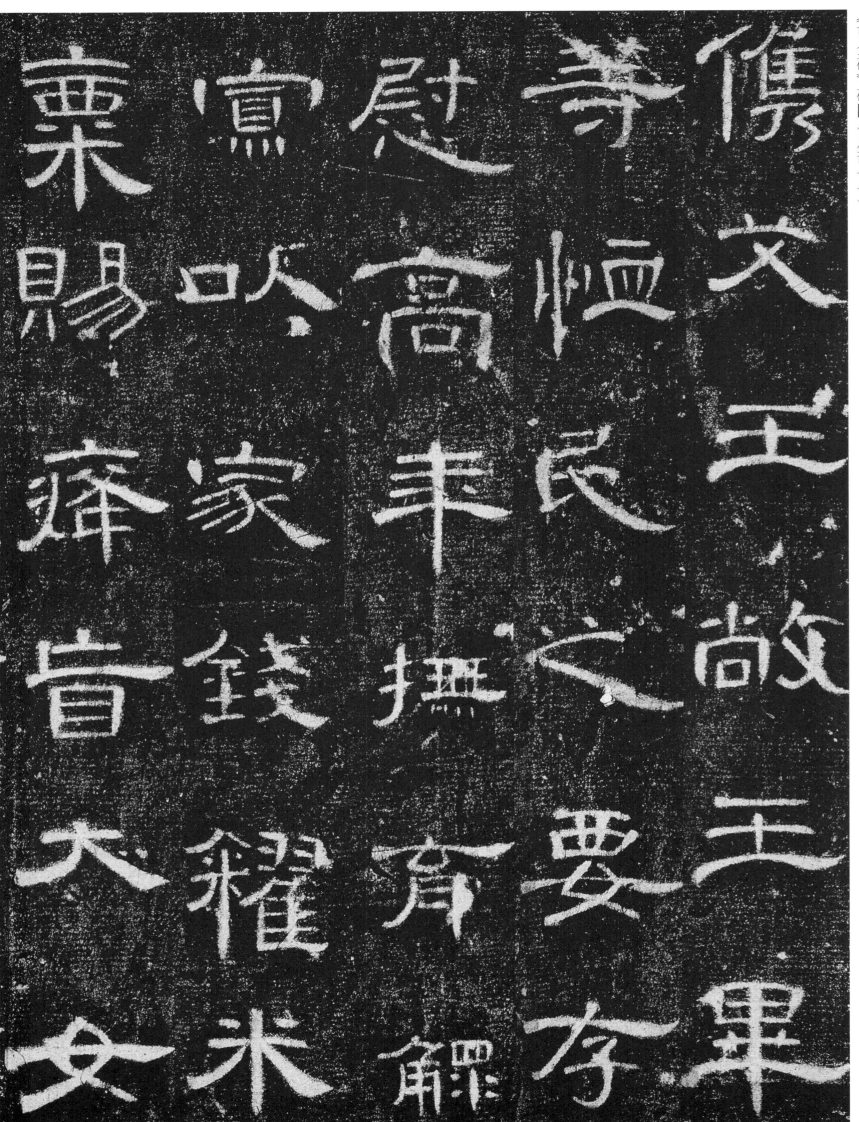

桃
婓
芊
合
七
首

藥
神
明
宵
親
至

離
亭
部
突
王
皁

程
橫
芳
懸
與
有

扶
者
咸
家
瘀
慢

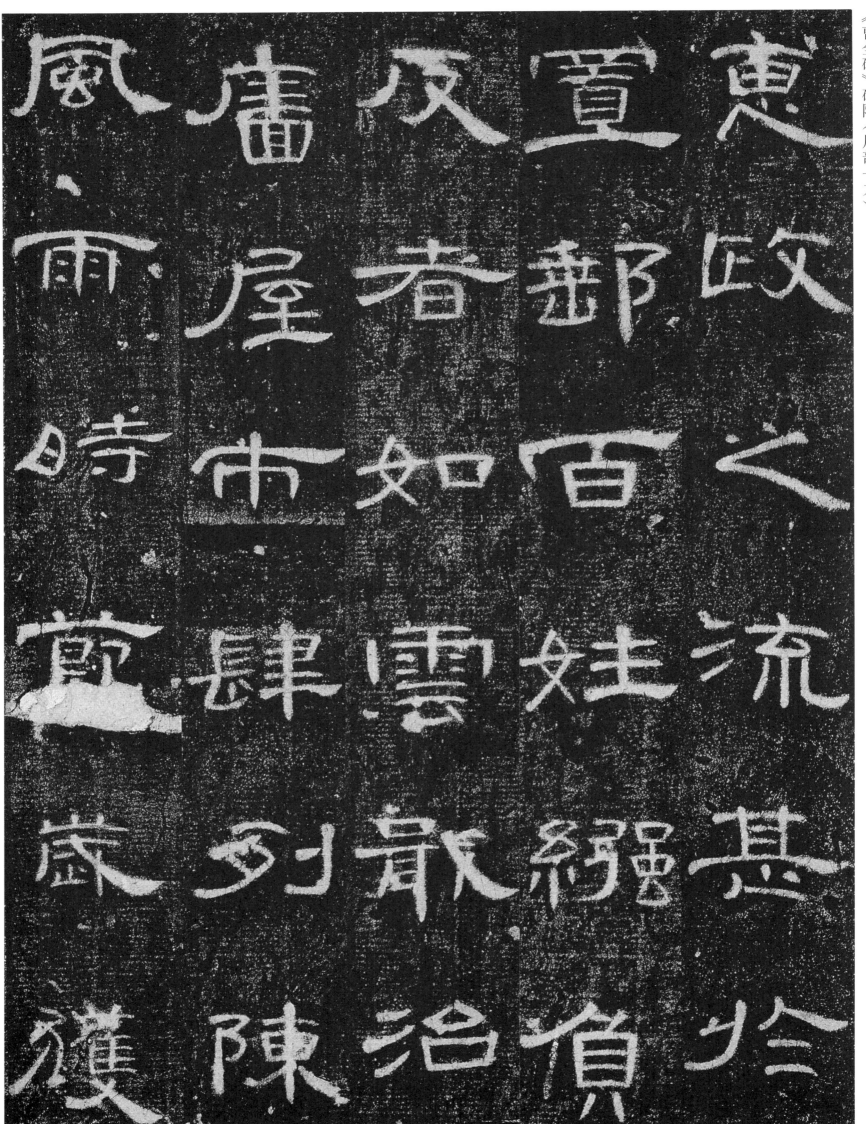

惠政置郵及庸風

　郵舍屋雨

　百者市時

流　如肆寢

其姓雲歊歲

於傎治陳獲

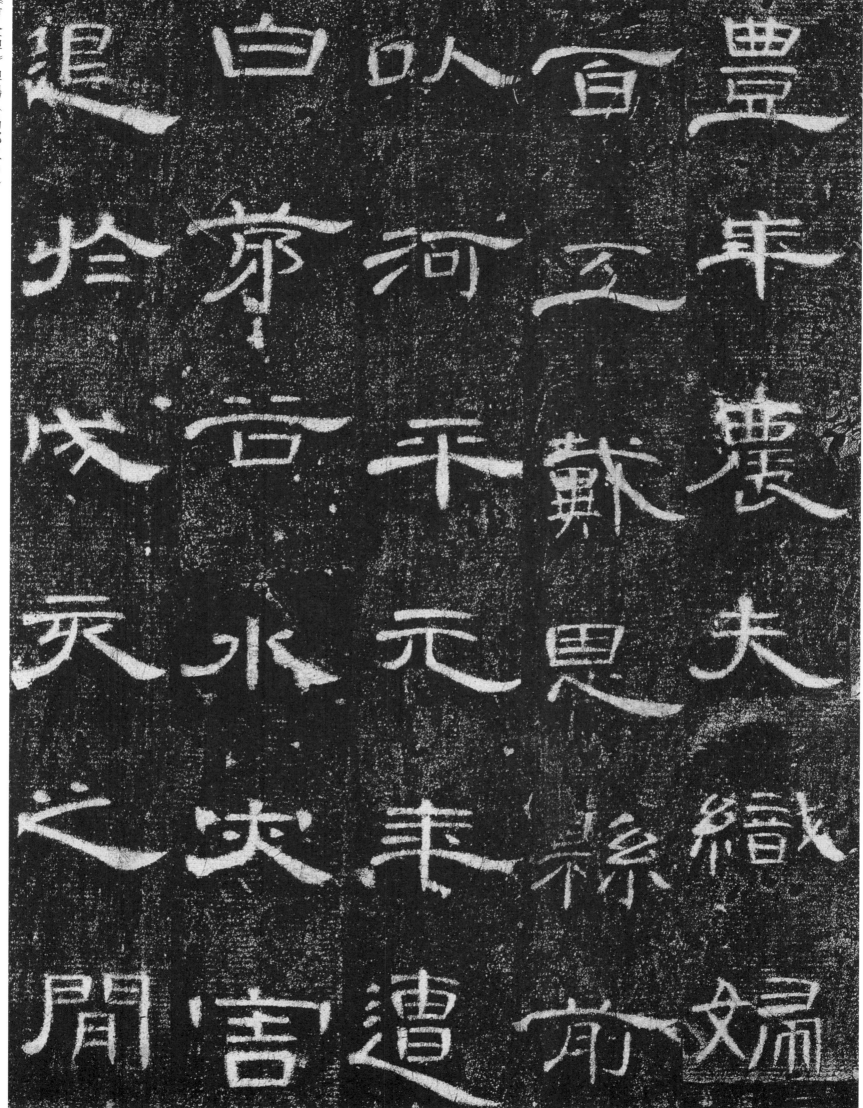

退　白　以　官　豐
忩　弟　河　之　年
戊　音　平　戴　襄
災　水　元　思　夫
　　决　年　綿　織
閒　害　遭　前　婦

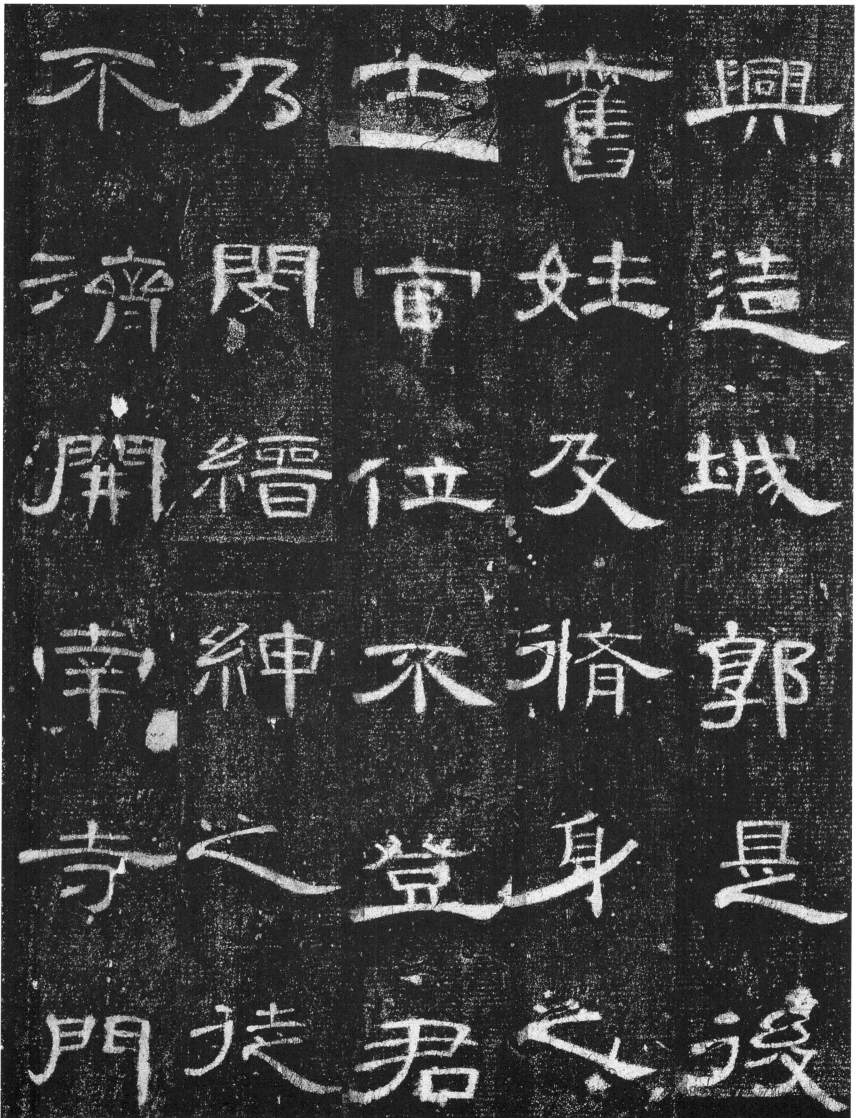

而牽

望治

崒庶

嶽使

鄉學

明者

李蓍

儒各

粲旗

觀人

程廚

寅之

羿

廓

廣

聽

事

官

舍降階不全

迷捐費不敬

書讓不時錄

廊朝出門事

閣親民下捸

外定役下主

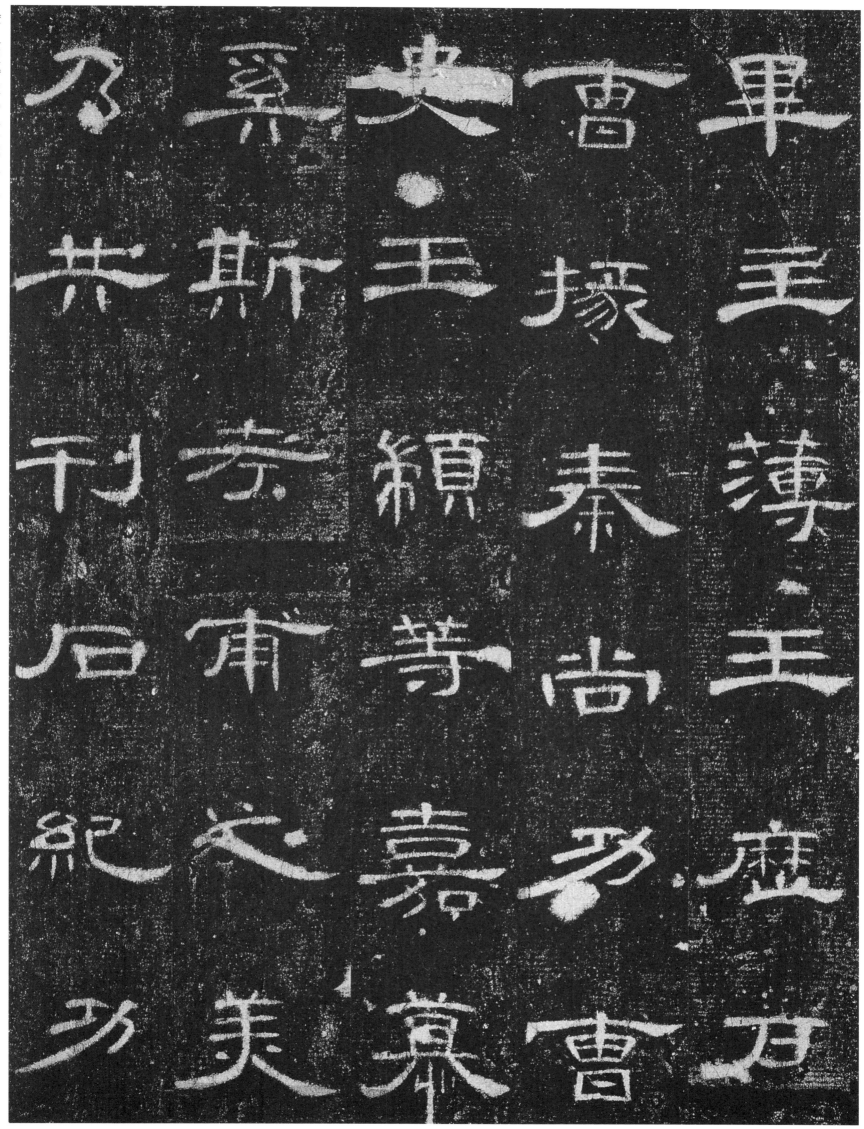

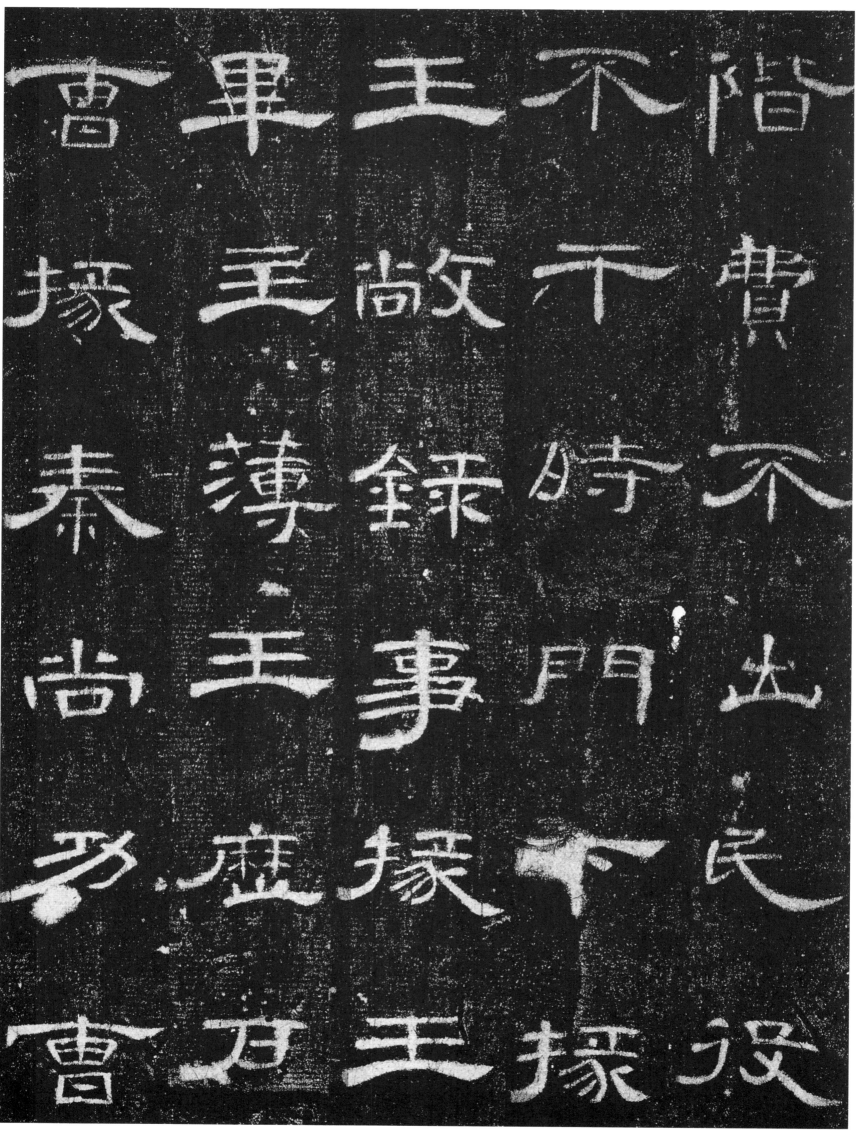

曹　畢　王　不　階

椽　王　敬　不　費

泰　薄　錄　時　不

尚　王　事　門　出民

男　庭　椽　下　役

曹　君　王　椽

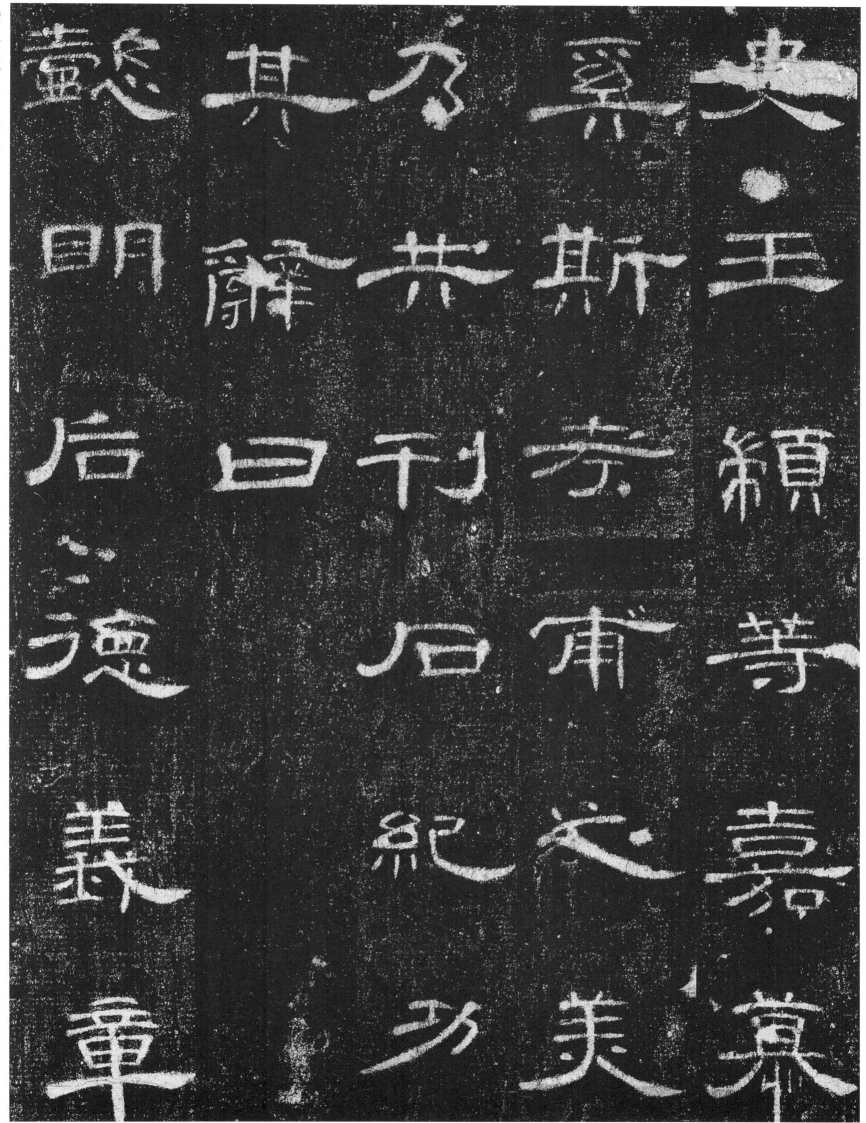

懿　其　乃　焉　夫

明　辭　共　斯　王

后　曰　刊　芳　續

之　　　石　甫　蕃

德　　　　　文　嘉

義　　　紀　　　美

章　　　功　　　慕

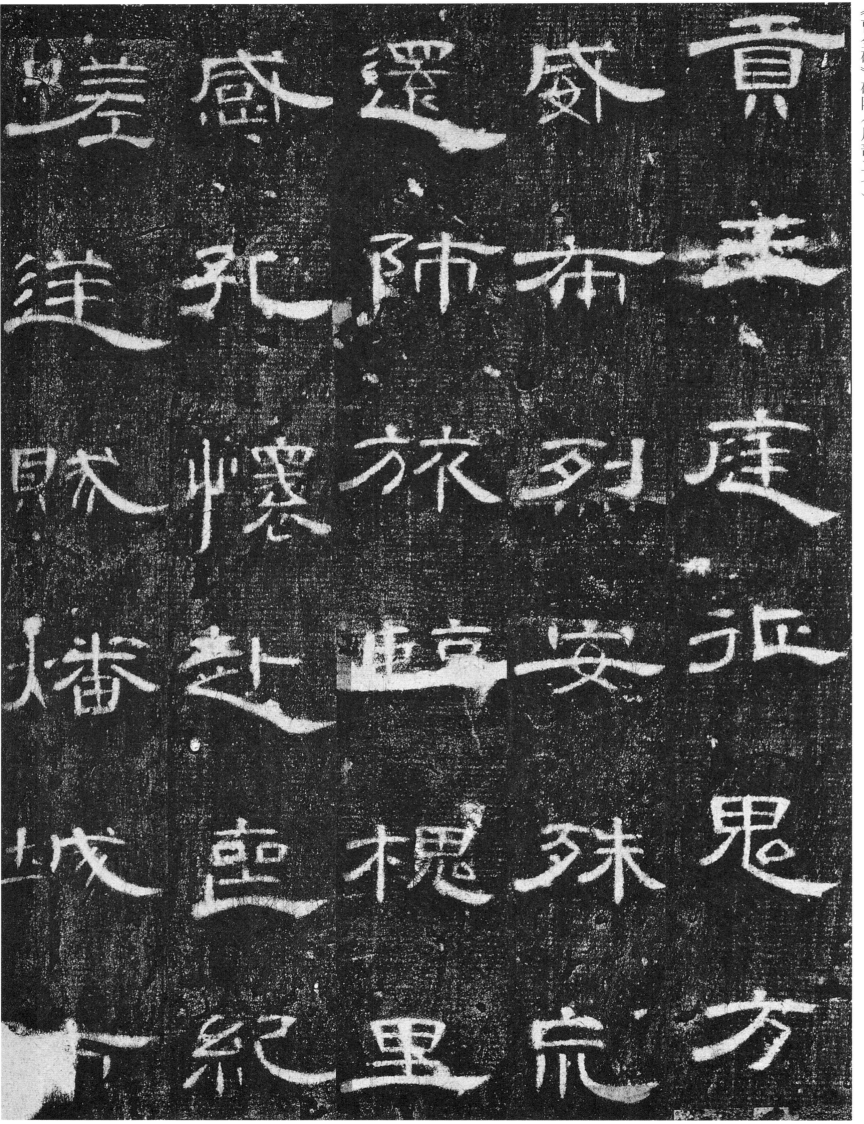

嵯盛還戜貢
逢孔阶布主
賦懷旅烈座
燔赴京安延
城堂楔殊鬼
紀里宗方

特 復 命 理 發 起

交 不 臣 寧 黔 苗

緒 宦 寺 開 帝 門

闕 嵯 峨 望 半 从

郷 明 洽 惠 沾 渥

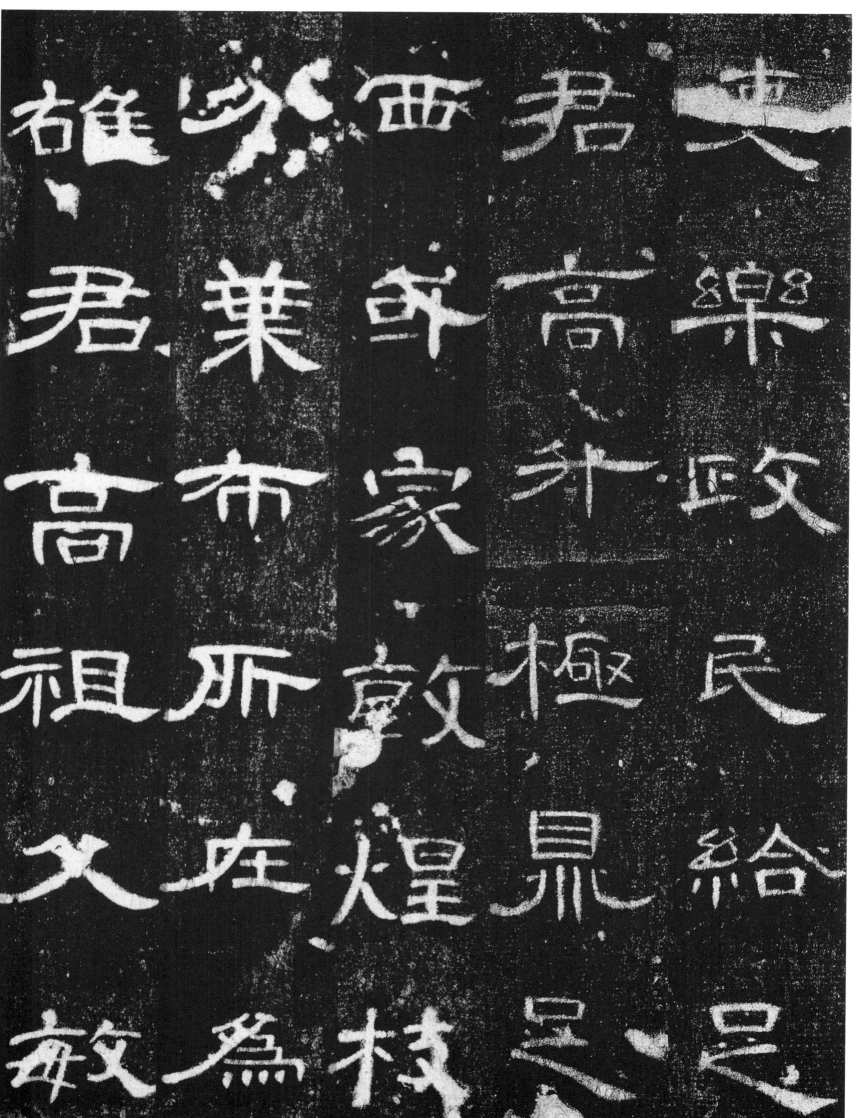

舉史張曹鵠

孝己掖祖者

廉郡居父全

武胸延述城

威忍都李長

長令尉廉史

縣三老商量伯祥□百
郷□老司馬集仲家五百
徵博士李儒文優五百
故酒郵楊譚伯嗣五百
故門下議掾王異世異十
故門下掾王敞元方千
故郡曹史守丞馬□榮長□
故郡曹史守丞馬□子諫□
故郡曹書佐□□□□□
故鄉曹史鄉□□□□書
故功曹王□□□□□
故功曹王□□孔□□
故功曹王□□孔都二
故功曹王吉孔億十
故功曹王時孔象五百
故功曹王□孔□□
故功曹王謝□孔都十
故功曹楊休□□□
故功曹□行□□
故功曹素□漢都十
故功曹王謝子弘□
故功曹杜安元進

故郡書掾姚閔升臺
故市掾王曹□□□
故市掾杜靖□淵
故門下賊曹王明長□
故王薄鄭□孔彥

故市掾王玟建和
故市掾□□□□
故市掾楊□□孔則
故市掾程璋孔休
故市掾屈安子安十
故市掾王□李時
故市史□□□七

故曹史王□□□□
故金曹史□□□□□
故軍曹史□桓相□□
故漕曹史□□□□□
故門下賊曹王歆□□
故襄曹史吳産孔十□百
故賊曹掾□吳文□□
故一部掾趙昊文高吉升

义士河東安邑劉政元方十
义士吳裒文憲五百
义士潁川臧就元郎五百
义士安平郝博李長三百

《曹全碑》碑陰

縣三老商量伯祺五百

鄉三老司馬集仲裳五百

徵博士李儒文優五百

故門下祭酒姚之辛卿五百

故門下掾王敞元方千

故門下議掾王畢世異千

故督郵李謜伯嗣五百

故督郵楊動子豪千

故將軍令史董溥建禮三百

故郡曹史守丞楊訪子謀

故郡曹史守丞楊榮長孳

故鄉嗇夫曼駿安雲

故功曹任午子流

故功曹曹屯定吉

故功曹王河孔達

故功曹王吉子僑

故功曹王時孔良五百

故功曹王獻子上

故功曹秦尚孔都二

故功曹王衡道興

故功曹楊休當女五百

故功曹王衍文珪

璉

故功曹秦杼漢都千

故功曹王詡子弽

故功曹杜安元進

義士河東安邑劉政元方千

義士侄褒文憲五百

義士穎川臧就元就五百

義士安平祈博季長二百

故市掾王理建和

故市掾成播曼舉

故市掾楊則孔則

故市掾程璜孔休

故市掾扈安子安千

故市掾高頁顯和千

故市掾王璬季晦

故門下史秦並靜先

元

孔宣

萌仲謀

故賊曹史王授文博

故金曹史精暢文亮

故集曹史柯相文舉千

故賊曹史趙福文祉

故法曹史王敢文國

故塞曹史杜苗幼始

故塞曹史吳產孔才五百

故主簿鄧化孔彦

故市掾杜靖彦淵

故市掾王尊文憙

故郵書掾姚閔升臺

故

故□曹史高廉□吉千

□□部掾趙炅文高

故門下賊曹王翊長河

縣三老商量伯祺五百

鄉三老司馬集仲襃五百

徵博士李儒文優五百

故門下祭酒姚之辛卿五百

故門下掾王敞元方千

故門下議掾王畢世異千

故督郵楊動子豪子

故督郵李譚伯嗣五百酉

故將軍令史董建禮五百

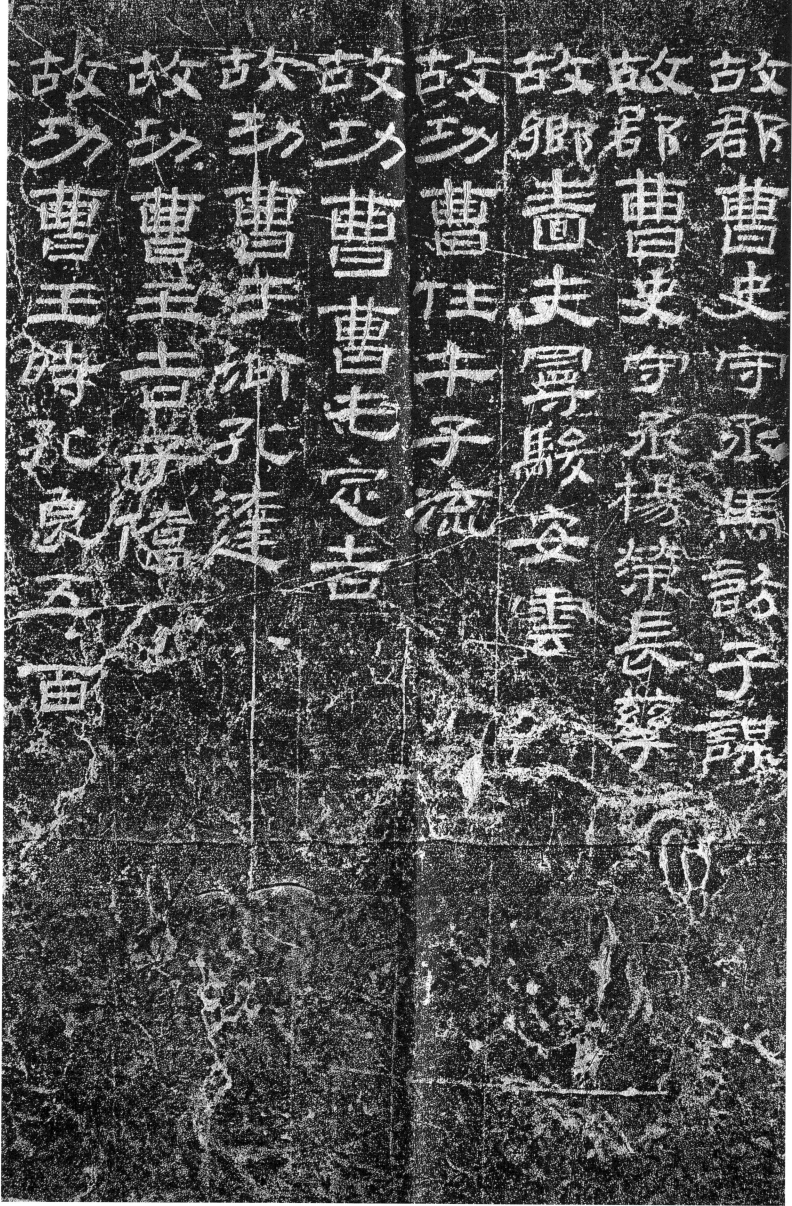

故功曹曹王時孔鳳五百　故功曹曹王君旌　故功曹曹術孔達　故功曹曹屯元吉　故徵任王子流　故鄉嗇夫尋駿安雲　故郡曹吏守丞楊榮長寧　故郡曹史守丞馮敦子謀

故 故 故 故 故 故 故
功 功 功 功 功 功 功
曹 曹 曹 曹 曹 曹 曹
杜 王 泰 楊 王 泰 數
安 翊 将 木 道 宛 子
元 子 漢 當 圖 孔 上
進 弘 都 女 郭 郭
 甼 甼
 十

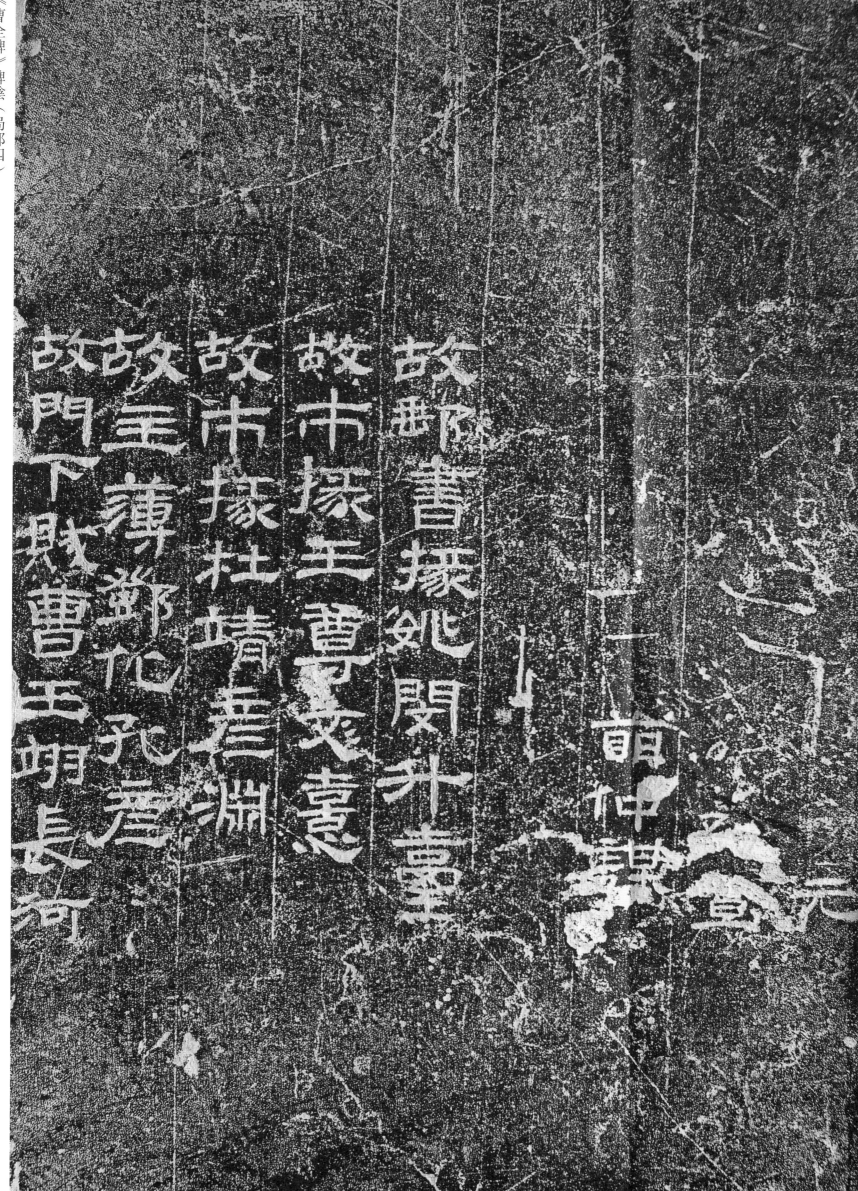

故門下賊曹曹玉朔長阿

故主薄鄧�孔庭

故市掾杜靖彦淵

故市掾王曹叕憙

故郡曹掾姚閔升單

朝仲

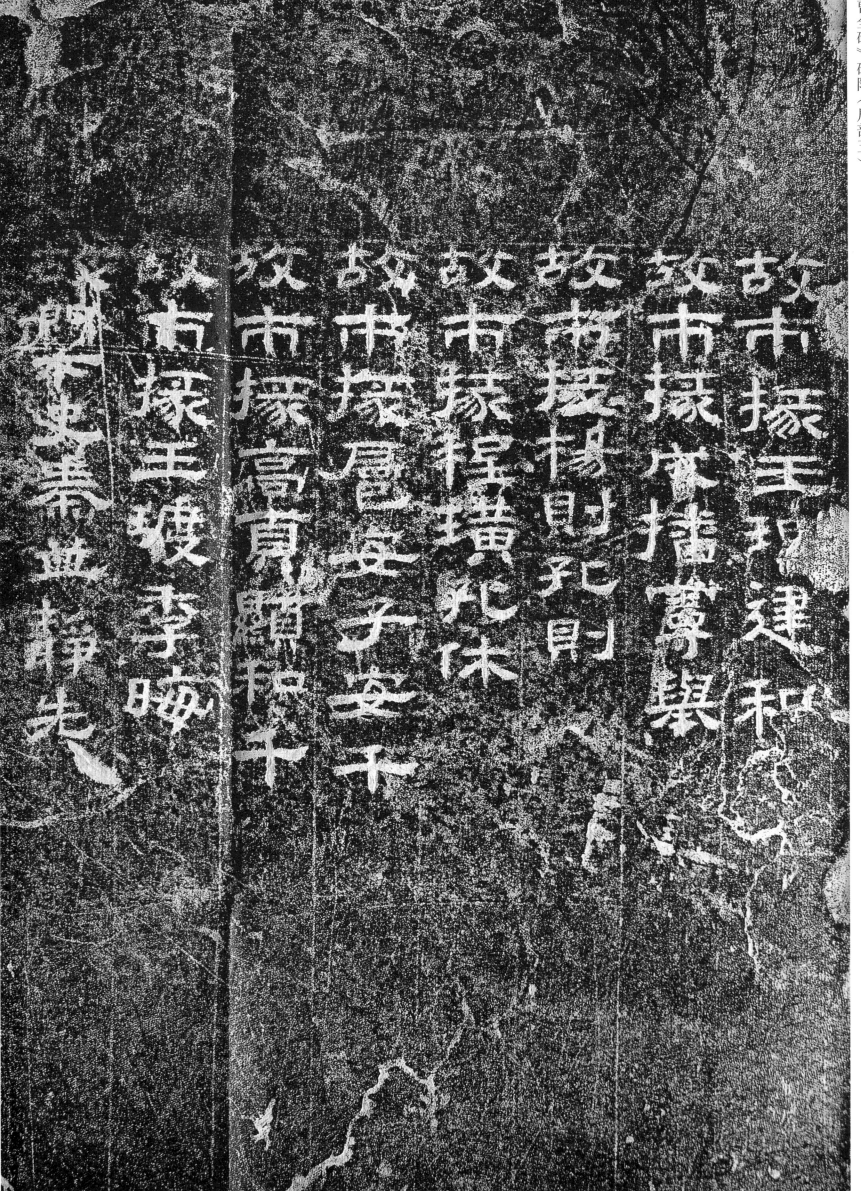

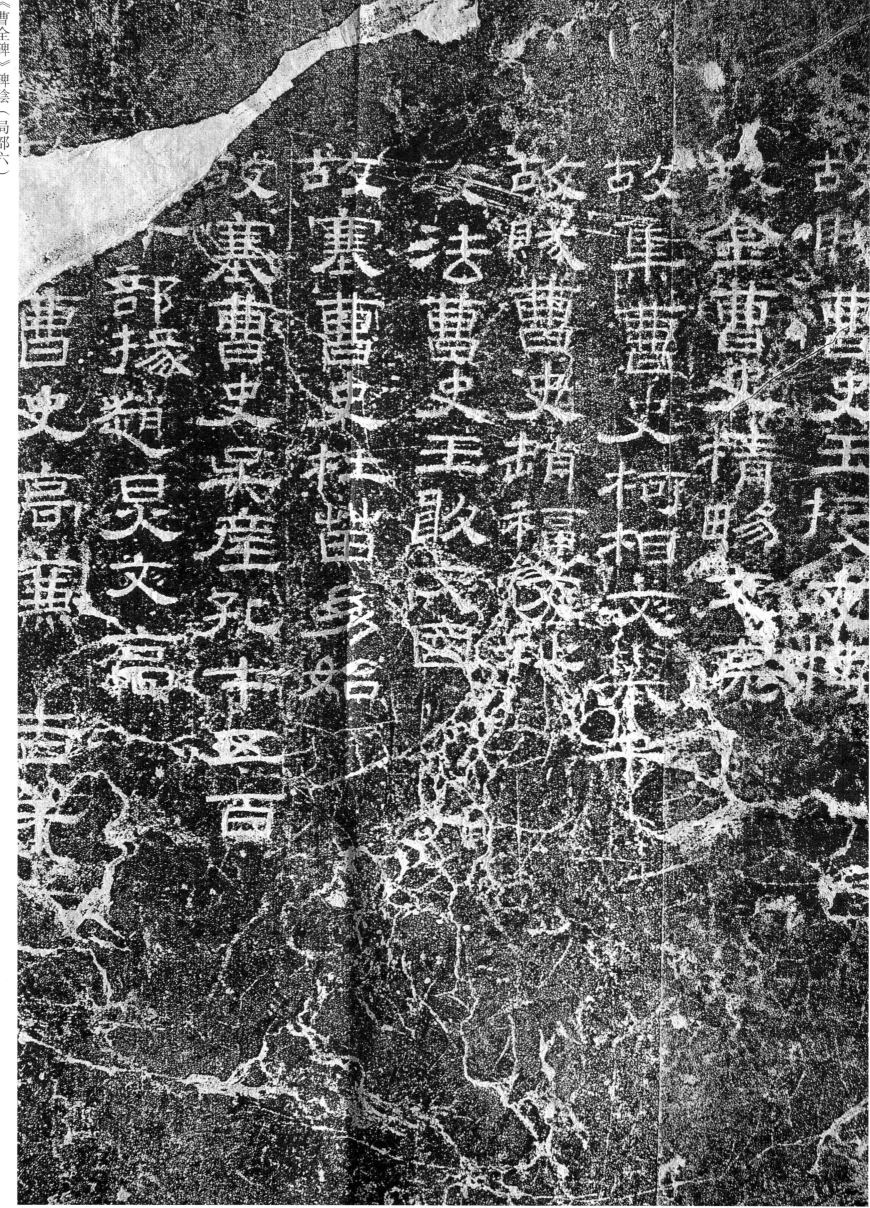

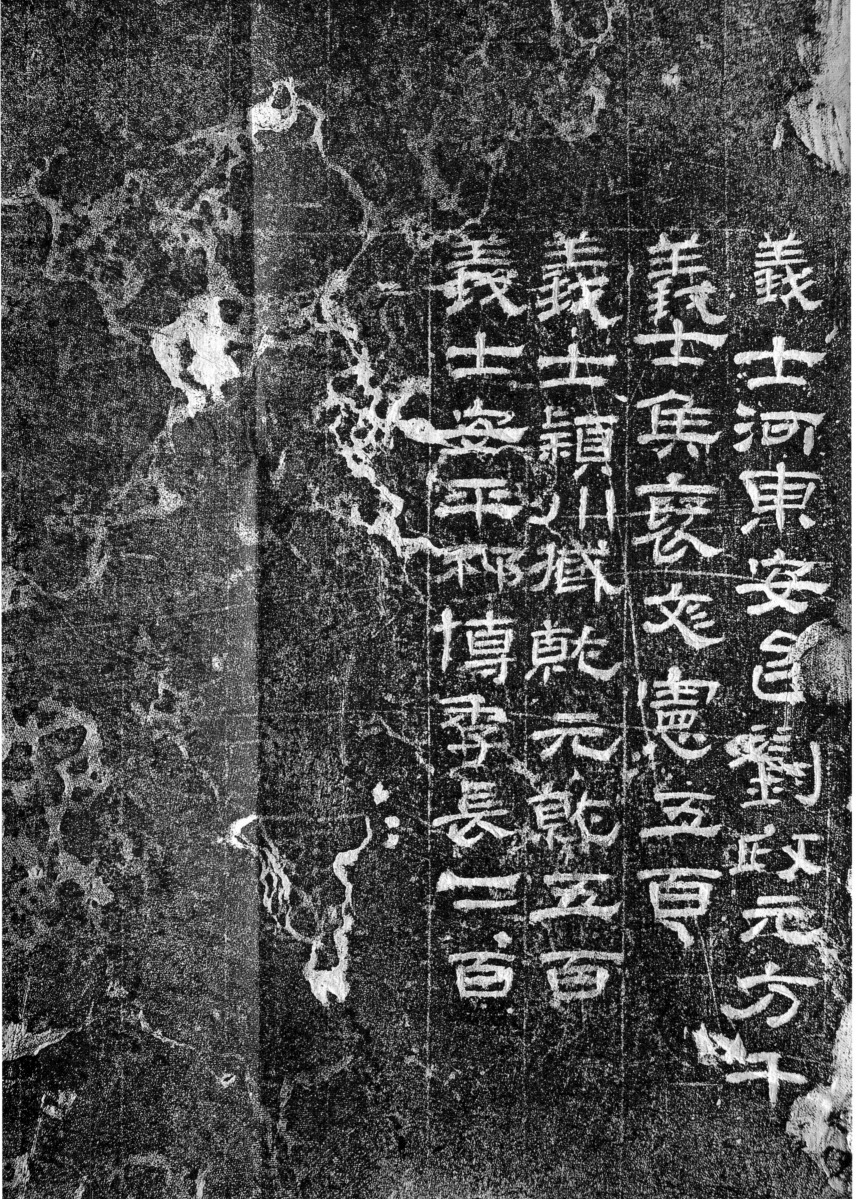

義士河東安邑劉政元方千

義士集褒宦憲五百

義士潁川澱亭元龀五百

義士安平裹博李長二百